敦煌藏经洞唐代写经集萃

新见历代写经精粹

◎ 蒋朝显 编

河南美术出版社
·郑州·

图书在版编目（CIP）数据

敦煌藏经洞唐代写经集萃／蒋朝显编·—郑州：
河南美术出版社，2020.12
（新见历代写经精粹）
ISBN 978-7-5401-5265-9

Ⅰ.①敦… Ⅱ.①蒋… Ⅲ.①汉字-法帖-中国-唐代
Ⅳ.①J292.24

中国版本图书馆CIP数据核字（2020）第241927号

平顶山博物馆编委会成员

名誉主编：尚彬
编委：党勤华 方靖媛
靳花娜 巩镭

新见历代写经精粹
敦煌藏经洞唐代写经集萃

编者 蒋朝显
责任编辑 白立献 赵帅
责任校对 谭玉先
封面设计 陈宁
出版发行 河南美术出版社
地址：郑州市郑东新区祥盛街27号
邮编：450000
电话：（0371）65788152
印刷 河南匠心印刷有限公司
开本 787毫米×1092毫米 8开
印次 2020年12月第1次印刷
版次 2020年12月第1版
印张 6
书号 ISBN 978-7-5401-5265-9
定价 56.00元

唐人写经集锦

◇ 蒋朝显

中国书法历史源远流长，在浩如烟海的书法作品类型里，有一种独特的书法形式，它就是写经体。这种特殊的小楷书法在佛家和书家的共同参修中得到了艺术上的升华。自从1900年敦煌藏经洞被发现以来，数万卷古代经书公诸于世，引起了各科研究者的高度重视。由于历史的原因，许多相对完整的写经卷被国外的探险家所劫掠。目前这些经书分别收藏于英国国家图书馆、法国巴黎国立图书馆、俄罗斯科学院圣彼得堡东方研究所、中国国家图书馆等，民间也仅仅是散存少量的残经。敦煌遗书发现数量约为五万卷，大多数是卷轴装，也称卷子装，以『卷』为计量单位。中国国家图书馆藏有敦煌遗书一万六千余卷，也是残卷居多。敦煌写经是中国古文献中的瑰宝，同时也在无形之中影响着书法领域。敦煌藏经洞发现的写经，上起两晋，下至宋元，其中的大部分是唐代的写经卷子，并且有很多写经卷子中有抄经者以及年月的题记，为人们了解唐代经生及其书法提供了不可多得的实物资料。它详尽地记录了中国文字隶变以后楷化的全过程，是研究书法最丰富、最系统的第一手资料之一，对文字的发展起了重大的推动作用。

唐人写经，多不落名款，即便是著名的《灵飞经》也是传为钟绍京所书。有的虽有名款但非名人，因此以往书法家并未给予足够重视，只是作为一种民间的写经体。实际很多书作笔法骨肉得中，意态飞动，足以抗颜、欧、褚诸家，在鸣沙遗墨中实推上品。纸本《灵飞经》的现世让我们懂得墨迹与拓本之间的连带关系。去体会拓本之外的点画灵飞与神采超然，其体态开合有度，雍容大方，秀美近俗，又无半点烟火气。

唐代存世书法除写经外，仅百件而已，且纸墨陈旧，无法观看古人的笔墨精彩。写经书法因保存得当，且可以最近距离地去观看，可从中领悟古人的笔法。明詹景凤《东图玄览》提到：『唐贞观中经生国诠奉敕作指顶许字，用硬黄纸书《善见律》。』奉敕作书可见国诠书法水平已非一般经生。由于唐代重书学，特别在中唐、盛唐，写经书法水平一般很高。唐人经生常年抄写，熟能生巧，久书成艺。有的写经雄强勇猛、大刀阔斧；有的书写娴熟娟秀、温文尔雅。书体行、草、隶、篆皆备，丰富多彩，表现自然质朴，机动灵活。其功力法度，审美情趣，都令人仰望赞叹！当时著名书法家欧阳询、虞世南就曾给写经生教习楷书，启功先生在《论书绝句》诗云：乳臭纷纷执笔初，几人雾霁识匡庐。枣魂石魄才经眼，已薄经生是俗书。并注解说：『唐人细楷，艺有高下，其高者无论矣，即乱头粗服之迹，亦自有其风度，非后人摹拟易几及者。』更觉得『笔毫使转，墨痕浓淡，一一可按』。而看碑经刻拓，却锋颖无存。就是说，看碑帖，找不到书写的痕迹，不若看唐人写的经书，能见到书写痕迹。可见学习书法能看到古人书写的痕迹有多么重要。

本书这次选择了初唐、中唐、晚唐等不同时期的经书，取其精

华，旨在给读者体现一个大唐时代不同节点的书风变化，同时对一些字体放大展示，使读者能更细微地观看到唐人书法之美。

唐初期《大般涅槃经》第二十卷尺寸：二十五点五厘米×十一点五厘米，黄麻纸。共六行，每行十七个字，乌丝栏，起『王时阿阇世左右顾』，迄『定知如来真是』，这件书法神完气足，可以看出其书法中尚受隋人的影响。

唐早期《说无垢称经卷六（法供养品第十三）》，尺寸：二十四点四厘米×一百一十二厘米，首有品题。黄麻纸，粗横帘纹。民国时期托裱。三纸，共六十七行，行十七字。起：『尔时释提桓因於大众中白佛言』迄『故老死亦毕竟减作如是』。第三纸第二十五、二十六行『语』、『依』二字背有民国时期裱补，有乌丝栏。此经起笔落笔，笔力精到，充分体现了唐笔的书写特点，游丝转折精妙尽显，是唐经中的上品。这件书法2016年被北京市文物局定为国家一级文物。

盛唐时期写本《金刚经》，尺寸：二十五厘米×二百三十一厘米，计一百三十九行，有乌丝栏，起『复次，须菩提』，『至所说皆大欢喜信受奉行』。《金刚经》，又称《金刚般若波罗蜜经》，是大乘佛教重要经典之一，佛教徒常所颂持。《金刚经》传入中国后，自东晋到唐朝共有六个译本，以鸠摩罗什所译本最为流行，此为唐玄奘译本，其他译本则流传不广。此卷书法用笔精到，撇捺笔笔到位，游丝连带生动自然，是典型盛唐书风。

唐中期《妙法莲华经》方便品第二，尺寸：五十一厘米×二十四点五厘米。黄麻纸，六行，每行二十个字，计一百二十字。起『轮回六趣中，备受诸苦毒』，迄『我虽说涅槃，是亦非真灭』。《妙法莲华经》是释迦牟尼佛晚年在王舍城灵鹫山所说，为大乘佛教初期经典

之一。明示不分贫富贵贱、人人皆可成佛。《妙法莲华经》是中国佛教史上有着深远影响的一部大乘经典，由于此经译文流畅，文字优美，譬喻生动，教义圆满，读诵此经是佛教徒最为普遍的修持方法。

唐晚期《大般若波罗蜜多经》卷第二百一十七，初分难信解品第三十四之三十六，三藏法师玄奘诏译。尺寸：二十六厘米×三点五厘米，黄麻纸，三行五十字，此卷由周有光、舒乙、丰一吟、李佑增等名人合璧题跋。

综合唐人写经上述研究信息得出以下结论，唐人写经纸张常见为麻纤维，为较厚的麻纸。水平帘纹很宽，帘纹之间距离不规则且弯曲，因此判断所用模子不规整。唐人写经卷纸张渗透性好，字体整洁，边缘没有晕墨，这说明纸张原始施胶技术上乘。通过各大博物馆现存的经书数据库观察分析，敦煌遗书用纸的长度、宽度、厚度数据并不整齐划一。长度最小数值二十五厘米左右，最大数值七十厘米以上，个别更大，其中以四十六至五十厘米者最为常见。宽度最小的仅二十厘米左右，最宽的三十二厘米，其中以二十五至二十六厘米的最多。厚度数值最小的为零点一毫米，最大的零点三四毫米，其中以零点一至零点一八毫米居多。和以前想象的『唐前无大纸』是有一定的观念颠覆。各页纸张宽度规则，应是在书写前裁切过。

宋赵希鹄《洞天清录集》中载：『硬黄纸，唐人用以写经，染以黄檗，取其避蠹。』唐人写经用的是硬黄纸，纸质半透明。以树皮为原料，在成纸上浸染黄檗汁液，使之呈现天然黄色，再在纸上均匀涂蜡，经研光后，纸张表面光莹

润泽，韧度好，透明性强，称之为硬黄纸。这种纸最大的特点就是防虫蛀，耐保存，敦煌遗书历经千年风沙洗礼依然能保存下来，与采用硬黄纸有很大关系。只有采用分级蒸煮的古法制作出来的古纸，才能称得上真正意义上的唐人写经用纸。

唐人写经不仅仅是纸精，尚需墨良，笔到位。唐墨制作精良，从现存的写经可以看出，墨中的胶质粘合纸上，如胶似漆，虽经千年，通透润泽，仿佛写字之人也是活在我们眼前一样。细微之间，变化鲜活从容，直抒胸臆。唐人所用笔为缠纸法所制鸡距笔，缠纸工艺始于魏晋，盛于隋唐。笔锋健挺，书写锐利精到，现代人很多人喜欢抄经，但总感觉不是那个味儿，原因就在于此。

唐代写经中不乏精心构思，字迹尤佳者。行与行之间有乌丝栏，书法干净爽目，虽字字规整，却极富变化。由于抄经有速度上的要求，因此，大多用单刀直笔，特别突出横划的主笔功能，破锋而出，有精微的回锋，从而矫正了魏写经体书法的失重感，唐代写经手笔法精熟，严正楷书中自带一些牵丝，使严肃的经卷中增添了几分生机。敦煌写经卷子中也并非全是精品，笔法粗糙者亦有之，尤其晚期有些书法水平略低。

唐代的敦煌写经书法风格纷呈，丰富多彩，可以说是中国书法史上十分辉煌的一页。唐以后，五代、宋的写本仍保存不少，但从书法艺术上看已走向了衰落，书法缺少唐代那种旺盛的创造力和严谨而细腻的精神，除了一些官府文件还保持一定的水平，其余不论写经还是世俗文书写本，在书法艺术上可以称道的极少。相信本册精选的几件唐代敦煌写经，对书法爱好者来说，具有一定的参考价值。

王時阿闍世王左右顧視此大眾中誰是大

王我既罪戾又无福德如來不應稱為大王

尒時如來即復喚言阿闍世大王特王聞巳

心大歡喜即作是言如來今日顧命語言真

知如來於諸眾生大悲憐愍等无差別白佛

言世尊我今疑心永无遺餘定知如來真是

大般涅槃经

王时阿阇世王左右顾视此大众中谁是大　王我既罪戾又无福德如来不应称为大王　尔时如来即复唤言阿阇世大王时王闻已　心大欢喜即作是言如来今日顾命语言真　知如来於诸众生大悲怜愍等无差别白佛　言世尊我今疑心永无遗余定知如来真是

法供養品第十三

爾時釋提桓因於大衆中白佛言世尊我雖

從佛及文殊師利聞百千經未曾聞此不可

思議自在神通決定實相經典如我解佛所

說義趣若有衆生聞是經法信解受持讀誦

之者必得是法不起何況如說修行斯人則

為閉衆惡趣開諸善門常為諸佛之所護念

法供养品第十三　尔时释提桓因於大众中白佛言世尊我虽　从佛及文殊师利闻百千经未曾闻此不可　思议自在神通决定实相经典如我解佛所　说义趣若有众生闻是经法信解受持读诵　之者必得是法不疑何况如说修行斯人则　为闭众恶趣开诸善门常为诸佛之所护念

降伏外學摧滅魔怨備治菩提安處道場履
踐如來所行之跡世尊若有受持讀誦如說
備行者我當興諸眷屬供養給事所在聚落
城邑山林曠野有是經處我亦與諸眷屬聽
受法故共到其所其未信者當令生信其已
信者當為作護佛言善哉善哉天帝如汝所
說吾助尔喜此經廣說過去未來現在諸佛

降伏外学摧灭魔怨修治菩提安处道场履　践如来所行之迹世尊若有受持读诵如说　修行者
我当与诸眷属供养给事所在聚落　城邑山林旷野有是经处我亦与诸眷属听　受法故共到其
所其未信者当令生信其已　信者当为作护佛言善哉善哉天帝如汝所　说吾助尔喜此经广说
过去未来现在诸佛

不可思議阿耨多羅三藐三菩提是故天帝
若善男子善女人受持讀誦供養是經者則
為供養去來今佛天帝正使三千大千世界
如來滿中辟如甘蔗竹葦稻麻叢林若有善
男子善女人或一劫或減一劫恭敬尊重讀
嘆供養奉諸所安至諸佛滅後以一一全身
舍利起七寶塔縱廣一四天下高至梵天表

不可议阿耨多罗三藐三菩提是故天帝　若善男子善女人受持读诵供养是经者则　为供养
去来今佛天帝正使三千大千世界　如来满中譬如甘蔗竹苇稻麻丛林若有善　男子善女人
或一劫或减一劫恭敬尊重赞　叹供养奉诸所安至诸佛灭后以一一全身　舍利起七宝塔纵广
一四天下高至梵天表

刹莊嚴以一切華香瓔珞幢幡妓樂微妙第
一若一劫若減一劫而供養之於天帝意云
何其人殖福寧為多不釋提桓因言多矣世
尊彼之福德若以百千億劫說不能盡佛告
天帝當知是善男子善女人聞是不可思議
解脫經典信解受持讀誦俻行福多於彼所
以者何諸佛菩提皆從是生菩提之相不可

刹庄严以一切华香璎珞幢幡妓（伎）乐微妙第　一若一劫若减一劫而供养之於天帝意云　何
其人殖福宁为多不释提桓因言多矣世　尊彼之福德若以百千亿劫说不能尽佛告　天帝当知
是善男子善女人闻是不可思议　解脱经典信解受持读诵修行福多於彼所　以者何诸佛菩提
皆从是生菩提之相不可

限量以是因緣福不可量佛告天帝過去无量阿僧祇劫時世有佛号曰藥王如来應供正遍知明行足善逝世間解无上士調御丈夫天人師佛世尊世界曰大莊嚴劫曰莊嚴佛壽廿小劫其聲聞僧卅六億那由他菩薩僧有十二億天帝是時有轉輪聖王名曰寶盖七寶具足主四天下王

限量以是因缘福不可量　佛告天帝过去无量阿僧祇劫时世有佛号　曰药王如来应供正遍知
明行足善逝世间　解无上士调御丈夫天人师佛世尊世界曰　大庄严劫曰庄严佛寿廿小劫
其声闻僧　卅六亿那由他菩萨僧有十二亿天帝是时　有转轮圣王名曰宝盖七宝具足主四
天下王

九

有千子端政勇健能伏怨敵尒時寶盖與其

眷屬供養藥王如來施諸所安至滿五劫過

五劫已告其千子汝等亦當如我以深心供

養於佛於是千子受父王命供養藥王如來

復滿五劫一切施安其王一子名曰月盖獨

坐思惟寧有供養殊過此者以佛神力空

中有天曰善男子法之供養勝諸供養即問何

養胜诸供养即问何

施安其王一子名曰月盖独　坐思惟宁有供养殊过此者以佛神力空　中有天曰善男子法之供

告其千子汝等亦当如我以深心供　养於佛於是千子受父王命供养药王如来　复满五劫一切

有千子端政勇健能伏怨敌尔时宝盖与其　眷属供养药王如来施诸所安至满五劫过　五劫已

謂法之供養天曰汝可往問藥王如來當廣
為汝說法之供養即時月蓋王子行詣藥王
如來稽首佛足却住一面白佛言世尊諸供養
中法供養勝云何名為法之供養佛言善男
子法供養者諸佛所說深經一切世間難信難
受微妙難見清淨無染非但分別思惟之所
能得菩薩法藏所攝陀羅尼印印之至不退

摄陀罗尼印印之至不退

谓法之供养天曰汝可往问药王如来当广　为汝说法之供养即时月盖王子行诣药王　如来稽
首佛足却住一面白佛言世尊诸供养　中法供养胜云何名为法之供养佛言善男　子法供养者
诸佛所说深经一切世间难信难　受微妙难见清净无染非但分别思惟之所　能得菩萨法藏所

转成就六度善分别義順菩提法眾経之上　入大慈悲離眾魔事及諸耶見順因緣法无　我无眾生无壽命空无相无作无起能令眾　生坐於道場而轉法輪諸天龍神乾闥婆等　所共嘆譽能令眾生入佛法藏攝諸賢聖一　切智慧說眾菩薩所行之道依於諸法實　相之義明宣无常苦空无我能救一切毁

转成就六度善分别义顺菩提法众经之上　入大慈悲离众魔事及诸邪见顺因缘法无　我无众
生无寿命空无相无作无起能令众　生坐於道场而转法轮诸天龙神乾闼婆等　所共叹誉能令
众生入佛法藏摄诸贤圣一　切智慧说众菩萨所行之道依於诸法实　相之义明宣无常苦空无
我能救一切毁

禁衆生諸魔外道及貪著者能使怖畏諸佛
賢聖所共稱嘆背生死苦示涅槃樂十方三
世諸佛所說若聞如是等經信解受持讀誦
以方便力為諸衆生分別解說顯示分別守
護法故是名法之供養又於諸法如說備行
隨順十二因緣離諸耶見得无生法忍決定无
我无有衆生而於回緣果報无違无諍離諸

禁众生诸魔外道及贪著者能使怖畏诸佛　贤圣所共称叹背生死苦示涅槃乐十方三　世诸佛
所说若闻如是等经信解受持读诵　以方便力为诸众生分别解说显示分别守　护法故是名法
之供养又于诸法如说修行　随顺十二因缘离诸邪见得无生忍决定无　我无有众生而于因缘
果报无违无诤离诸

我所依於義不依語依於智不依識依了義

經不依不了義經依於法不依人随順法相

无所入无所歸无明畢竟滅故諸行亦畢竟

滅乃至生畢竟滅故老死亦畢竟滅作如是

我所依於义不依语依於智不依识依了义　经不依不了义经依於法不依人随顺法相　无所入

无所归无明毕竟灭故诸行亦毕竟

灭乃至生毕竟灭故老死亦毕竟灭作如是

降伏外学摧诚魔怨脩治菩提安坐

践如来所行之跡世尊若有受持读

脩行者我当兴诸眷属供养给事脩

城邑山林旷野有是经处我亦兴诸

受法故共到其所其未信者当令生

若一劫若减一劫而供養之於天

何其人殖福寧為多不釋提桓因言

尊彼之福德若以百千億劫說不能

天帝當知是善男子善女人聞是不

解脫經典信解受持讀誦修行福解

复次须菩提若善男子善女人受持读诵此　经若为人轻贱是人先世罪业应堕恶道以　今世人
轻贱故先世罪业则为消灭当得阿　耨多罗三藐三菩提须菩提我念过去无量　阿僧祇劫於然
灯佛前得值八百四千万亿　那由他诸佛悉皆供养承事无空过者若复　有人於后末世能受持
读诵此经所得功德

復次湏菩提若善男子善女人受持讀誦此

經若為人輕賤是人先世罪業應墮惡道以

今世人輕賤故先世罪業則為消滅當得阿

耨多羅三藐三菩提湏菩提我念過去无量

阿僧祇刼於然燈佛前得值八百四千萬億

那由他諸佛悉皆供養承事无空過者若復

有人於後末世能受持讀誦此經所得功德

於我所供養諸佛功德百分不及一千万億
分乃至算數譬喻所不能及須菩提若善男
子善女人於後末世有受持讀誦此經所得
功德我若具說者或有人聞心則狂亂孤疑
不信須菩提當知是經義不可思議果報亦
不可思議
尔時須菩提白佛言世尊善男子善女人發

於我所供養诸佛功德百分不及一千万亿 分乃至算数譬喻所不能及须菩提若善男 子善女
人於后末世有受持读诵此经所得 功德我若具说者或有人闻心则狂乱孤疑 不信须菩提当
知是经义不可思议果报亦 不可思议 尔时须菩提白佛言世尊善男子善女人发

阿耨多罗三藐三菩提心云何应住云何降 伏其心佛告须菩提善男子善女人发阿耨 多罗三
藐三菩提者当生如是心我应灭度 一切众生灭度一切众生已而无有一众生 实灭度者何以
故若菩萨有我相人相众生 相寿者相则非菩萨所以者何须菩提实无 有法发阿耨多罗三藐
三菩提者须菩提於

阿耨多羅三藐三菩提心云何應住云何降

伏其心佛告湏菩提善男子善女人發阿耨

多羅三藐三菩提者當生如是心我應滅度

一切衆生滅度一切衆生已而无有一衆生

實滅度者何以故若菩薩有我相人相衆生

相壽者相則非菩薩所以者何湏菩提實无

有法發阿耨多羅三藐三菩提者湏菩提

意云何如来於然燈佛所有法得阿耨多羅
三藐三菩提不不也世尊如我解佛所說義
佛於然燈佛所无有法得阿耨多羅三藐三
菩提佛言如是如是湏菩提實无有法如来
得阿耨多羅三藐三菩提
湏菩提若有法如来得阿耨多羅三藐三菩
提者然燈佛則不 與我受記汝於来世當

世当

意云何如来於然灯佛所有法得阿耨多罗
灯佛所无有法得阿耨多罗三藐三　菩提佛言如是是须
三藐三菩提　须菩提若有法如来得阿耨多罗三藐三菩

意云何如来於然灯佛所有法得阿耨多罗　三藐三菩提不不也世尊如我解佛所说义　佛於然
灯佛所无有法得阿耨多罗三藐三　菩提佛言如是如是须菩提实无有法如来　得阿耨多罗
三藐三菩提　须菩提若有法如来得阿耨多罗三藐三菩　提者然灯佛则不与我受记汝於来
世当

得作佛号釋迦牟尼以實无有法得阿耨多

羅三藐三菩提是故然燈佛與我受記作是

言汝於來世當得作佛号釋迦牟尼何以故

如來者即諸法如義若有人言如來得阿耨

多羅三藐三菩提須菩提實无有法佛得阿

耨多羅三藐三菩提須菩提如來所得阿耨

多羅三藐三菩提於是中无實无虛是故如

得作佛号释迦牟尼以实无有法得阿耨多　罗三藐三菩提是故然灯佛与我受记作是　言汝於
来世当得作佛号释迦牟尼何以故　如来者即诸法如义若有人言如来得阿耨　多罗三藐三菩
提须菩提实无有法佛得阿　耨多罗三藐三菩提须菩提如来所得阿耨　多罗三藐三菩提於是
中无实无虚是故如

来说一切法皆是佛法须菩提所言一切法
者即非一切法是故名一切法须菩提譬如
人身长大须菩提言世尊如来说人身长
则为非大身是名大身须菩提菩萨亦如是
若作是言我当灭度无量众生则不名菩萨
何以故须菩提实无有法名为菩萨是故佛
说一切法无我无人无众生无寿者须菩提

来说一切法皆是佛法须菩提所言一切法
者即非一切法是故名一切法须菩提譬如 人身长
大须菩提言世尊如来说人身长大 则为非大身是名大身须菩提菩萨亦如是 若作是言我当
灭度无量众生则不名菩萨 何以故须菩提实无有法名为菩萨是故佛 说一切法无我无人无
众生无寿者须菩提

若菩薩作是言我當莊嚴佛土是不名菩薩

何以故如來說莊嚴佛土者即非莊嚴是名

莊嚴湏菩提若菩薩通達无我法者如來說

名真是菩薩

湏菩提於意云何如來有肉眼不如是世尊

如來有肉眼湏菩提於意云何如來有天眼

不如是世尊如來有天眼湏菩提於意云何

若菩萨作是言我当庄严佛土是不名菩萨　何以故如来说庄严佛土者即非庄严是名　庄严须

菩提若菩萨通达无我法者如来说　名真是菩萨

须菩提於意云何如来有肉眼不如是世

尊　如来有肉眼须菩提於意云何如来有天眼　不如是世尊如来有天眼须菩提於意云何

如来有慧眼不如是世尊如来有慧眼須菩

提於意云何如来有法眼不如是世尊如来

有法眼須菩提於意云何如来有佛眼不如

是世尊如来有佛眼須菩提於意云何恒河

中所有沙佛説是沙不如是世尊如来説是

沙須菩提於意云何一恒河中所有沙有

如是諸恒河所有沙数佛世界如

如来有慧眼不如是世尊如来有慧眼須菩

提於意云何如来有法眼不如是世尊如来　有法眼

須菩提於意云何如来有佛眼不如　是世尊如来有佛眼須菩提於意云何恒河　中所有沙佛説

是沙不如是世尊如来説是　沙須菩提於意云何一恒河中所有沙有　如是等恒河是諸恒河

所有沙数佛世界如

是寧為多不甚多世尊佛告湏菩提尓所國
土中所有眾生若干種心如來悉知何以故
如來說諸心皆為非心是名為心所以者何
湏菩提過去心不可得現在心不可得未來
心不可得湏菩提扵意云何若有人滿三千
大千世界七寶以用布施是人以是因緣得
福多不如是世尊此人以是因緣得福甚多

是宁为多不甚多世尊佛告须菩提尔所国
土中所有众生若干种心如来悉知何以故　如来说
诸心皆为非心是名为心所以者何　须菩提过去心不可得现在心不可得未来　心不可得须菩
提於意云何若有人满三千　大千世界七宝以用布施是人以是因缘得　福多不如是世尊此人
以是因缘得福甚多

須菩提若福德有實如來不說得福德多以
福德无故如來說得福德多

須菩提於意云何佛可以具足色身見不不
也世尊如來不應以具足色身見何以故如來說
具足色身即非具足色身是名具足色身須

菩提於意云何如來可以具足諸相見不不
也世尊如來不應以具足諸相見何以故如

须菩提若福德有实如来不说得福德多以
福德无故如来说得福德多 须菩提於意云何佛可
以具足色身见不 不 也世尊如来不应以具足色身见何以故如来说
具足色身即非具足色身
是名具足色身须 菩提於意云何如来可以具足诸相见不 不
也世尊如来不应以具足诸相见
何以故如

来说诸相具足即非具足是名诸相具足须

菩提汝等勿谓如来作是念我当有所说法

莫作是念何以故若人言如来有所说法即

为谤佛不能解我所说故须菩提说法者无

法可说是名说法须菩提白佛言世尊佛得

阿耨多罗三藐三菩提为无所得邪如是如

是须菩提我于阿耨多罗三藐三菩提乃至

来说诸相具足即非具足是名诸相具足须 菩提汝等勿谓如来作是念我当有所说法 莫作是念何以故若人言如来有所说法即 为谤佛不能解我所说故须菩提说法者无 法可说是名说法须菩提白佛言世尊佛得 阿耨多罗三藐三菩提为无所得邪如是如 是须菩提我于阿耨多罗三藐三菩提乃至

无有少法可得是名阿耨多罗三藐三菩提

复次须菩提是法平等无有高下是名阿耨

多罗三藐三菩提以无我无人无众生无寿

者修一切善法则得阿耨多罗三藐三菩提

须菩提所言善法者如来说非善法是名善

法须菩提若三千大千世界中所有诸须弥

山王如是等七宝聚有人持用布施若人以

无有少法可得是名阿耨多罗三藐三菩提　复次须菩提是法平等无有高下是名阿耨

多罗三藐三菩提以无我无人无众生无寿　者修一切善法则得阿耨多罗三藐三

菩提以无我无人无众生无寿　者修一切善法则得阿耨多罗三藐三菩提

法者如来说非善法是名善　法须菩提若三千大千世界中所有诸须弥　山王如是等七宝聚有

人持用布施若人以

二八

此般若波羅蜜經乃至四句偈等受持讀誦
為他人說於前福德百分不及一百千萬億
分乃至筭數譬喻所不能及
湏菩提於意云何汝等勿謂如來作是念我
當度眾生湏菩提莫作是念何以故實无有
眾生如來度者若有眾生如來度者如來則
有我人眾生壽者湏菩提如來說有我者則

此般若波罗蜜经乃至四句偈等受持读诵　为他人说於前福德百分不及一百千万亿　分乃至
算数譬喻所不能及　须菩提於意云何汝等勿谓如来作是念我　当度众生须菩提莫作是念何
以故实无有　众生如来度者若有众生如来度者如来则　有我人众生寿者须菩提如来说有我
者则

非有我而凡夫之人以為有我湏菩提凡夫
者如来說則非凡夫湏菩提扵意云何可以
三十二相觀如来不湏菩提言如是如是以
三十二相觀如来佛言湏菩提若以三十二
相觀如来者轉輪聖王則是如来湏菩提白
佛言世尊如我解佛所說義不應以三十二
相觀如来尔時世尊而說偈言

非有我而凡夫之人以为有我须菩提凡夫
者如来说则非凡夫须菩提於意云何可以
三十二相观如来不须菩提言如是如是以
三十二相观如来佛言须菩提若以三十二
相观如来者转
轮圣王则是如来须菩提白 佛言世尊如我解佛所说义不应以三十二 相观如来尔时世尊而
说偈言

若以色見我　以音聲求我　是人行邪道　不能見如來

須菩提汝若住是念如來不以具足相故得阿
耨多羅三藐三菩提須菩提莫作是念如
來不以具足相故得阿耨多羅三藐三菩提
須菩提汝若住是念發阿耨多羅三藐三菩
提者說諸法斷滅相莫住是念何以故發阿
耨多羅三藐三菩提者於法不說斷滅相

若以色见我　以音声求我　是人行邪道　不能见如来　须菩提汝若作
相故得阿　耨多罗三藐三菩提须菩提莫作是念如　来不以具足相故得阿耨多罗三藐三菩
提　须菩提汝若作是念发阿耨多罗三藐三菩　提者说诸法断灭相莫作是念何以故发阿　耨
多罗三藐三菩提者于法不说断灭相

溍菩提若菩薩以満恒河沙等世界七寶布
施若復有人知一切法无我得成扵忍此
菩薩勝前菩薩所得功德溍菩提以諸菩薩
不受福德故溍菩提白佛言世尊云何菩薩
不受福德溍菩提菩薩所作福德不應貪着
是故説不受福德溍菩提若有人言如来若
来若去若坐若卧是人不解我所説義何以

须菩提若菩萨以满恒河沙等世界七宝布　施若复有人知一切法无我得成於忍此　菩萨胜前菩萨所得功德须菩提以诸菩萨　不受福德故须菩提白佛言世尊云何菩萨　不受福德须菩提菩萨所作福德不应贪着　是故说不受福德须菩提有人言如来若　来若去若坐若卧是人不解我所说义何以

故如来者无所从来亦无所去故名如来　须菩提若善男子善女人以三千大千世界　碎为微尘
於意何是微尘众宁为多不甚　多世尊何以故若是微尘众实有者佛则不　说是微尘众所以
者何佛说微尘众则非微　尘众是名微尘众世尊如来所说三千大千　世界则非世界是名世界
何以故若世界实

故如来者无所从来亦无所去故名如来

须菩提若善男子善女人以三千大千世界

碎为微尘於意云何是微尘众宁为多不甚

多世尊何以故若是微尘众实有者佛则不

说是微尘众所以者何佛说微尘众则非微

尘众是名微尘众世尊如来所说三千大千

世界则非世界是名世界何以故若世界实

有者則是一合相如来説一合相者則非一合
相是名一合相湏菩提一合相者則是不可
説但凡夫之人貪着其事
湏菩提若人言佛説我見人見衆生見壽者
見湏菩提於意云何是人解我所説義不不
也世尊是人不解如来所説義何以故世尊
説我見人見衆生見壽者即非我見人見

有者则是一合相如来说一合相者则非一合　相是名一合相须菩提一合相者则是不可　说但
凡夫之人贪着其事　须菩提若人言佛说我见人见众生见寿者　见须菩提於意云何是人解
我所说义不不　也世尊是人不解如来所说义何以故世尊　说我见人见众生见寿者见即非
我见人见

众生见寿者见是名我见人见众生见寿者　见须菩提发阿耨多罗三藐三菩提心者于　一切法

应如是知如是见如是信解不生法　相须菩提所言法相者如来说即非法相是　名法相须菩提

若有人以满无量阿僧祇世　界七宝持用布施若有善男子善女人发菩　萨心者持于此经乃至

四句偈等受持读诵

众生見壽者見是名我見人見眾生見壽者

見湏菩提發阿耨多羅三藐三菩提心者於

一切法應如是知如是見如是信解不生法

相湏菩提所言法相者如来說即非法相是

名法相湏菩提若有人以満无量阿僧祇世

界七寶持用布施若有善男子善女人發菩

薩心者持於此経乃至四句偈等受持讀誦

為人演說其福勝彼云何為人演說不取於

相如如不動何以故

一切有為法 如夢幻泡影 如露亦如電 應作如是觀

佛說是經已長老須菩提及諸比丘比丘尼

優婆塞優婆夷一切世間天人阿修羅聞佛

所說皆大歡喜信受奉行

为人演说其福胜彼云何为人演说不取於 相如如不动何以故 一切有为法如梦幻泡影如露亦

如电 应作如是观 佛说是经已长老须菩提及诸比丘比丘尼 优婆塞优婆夷一切世间天人

阿修罗闻佛 所说皆大欢喜信受奉行

来說一切法皆是佛法須菩提
者即非一切法是故名一切法
人身長大湏菩提言世尊如
則爲非大身是名大身湏菩
若作是言我當滅度无量眾

如来有肉眼須菩提於意云何

不如是世尊如来有天眼須菩

如来有慧眼不如是世尊如来

提於意云何如来有法眼不如

有法眼須菩提於意云何如来

是寧為多不甚多世尊佛告

土中所有衆生若干種心如来

如来說諸心皆為非心是名

湏菩提過去心不可得現在過

心不可得湏菩提於意云何若

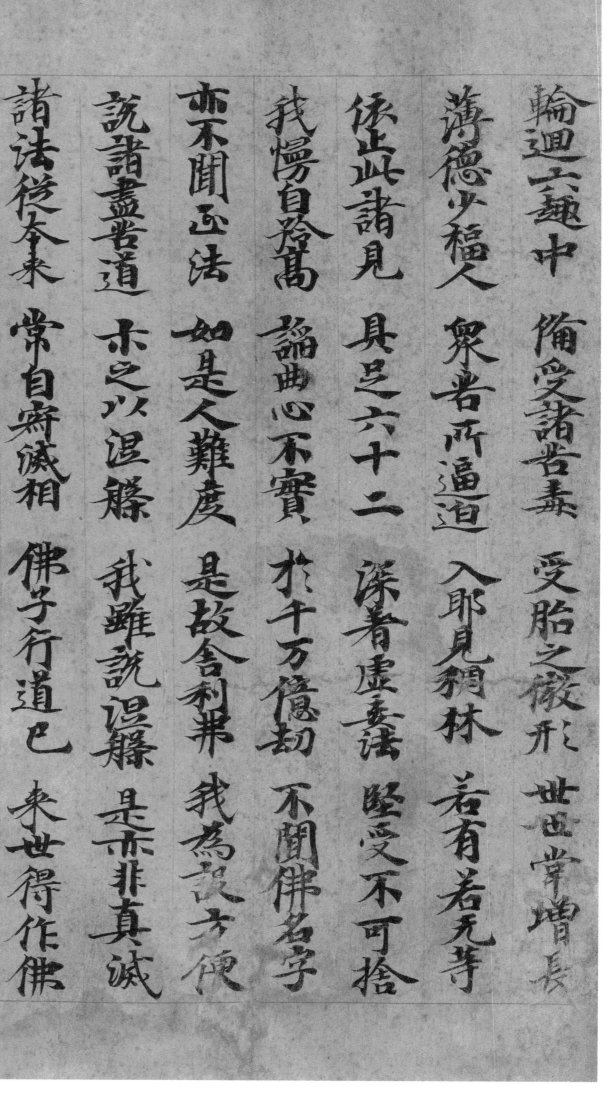

轮回六趣中　备受诸苦毒　受胎之微形　世世常增长　薄德少福人　众苦所逼迫　入
邪见稠林　若有若无等　依止此诸见　具足六十二　深着虚妄法　坚受不可舍　我慢
自矜高　谄曲心不实　於千万亿劫　不闻佛名字　亦不闻正法　如是人难度　是故舍
利弗　我为设方便　说诸尽苦道　示之以涅槃　我虽说涅槃　是亦非真灭　诸法从本
来　常自寂灭相　佛子行道已　来世得作佛

我有方便力　開示三乘法　一切諸世尊　皆說一乘道

今此諸大眾　皆應除疑惑　諸佛語無異　唯一無二乘

過去無數劫　無量滅度佛　百千萬億種　其數不可量

如是諸世尊　種種緣譬喻　無數方便力　演說諸法相

是諸世尊等　皆說一乘法　化無量眾生　令入於佛道

又諸大聖主　知一切世間　天人群生類　深心之所欲

更以異方便　助顯第一義　若有眾生類　值諸過去佛

我有方便力　开示三乘法　一切诸世尊　皆说一乘道　今此诸大众　皆应除疑惑　诸佛语无异　惟一无二乘　过去无数劫　无量灭度佛　百千万亿种　其数不可量　如是诸世尊　种种缘譬喻　无数方便力　演说诸法相　是诸世尊等　皆说一乘法　化无量眾生　令入于佛道　又诸大圣主　知一切世间　天人群生类　深心之所欲　更以异方便　助显第一义　若有众生类　值诸过去佛

若聞法布施　或持戒忍辱　精進禪智等　種種修福慧
如是諸人等　皆已成佛道　諸佛滅度已　若人善軟心
如是諸眾生　皆已成佛道　諸佛滅度已　供養舍利者
起萬億種塔　金銀及頗梨　車渠與馬瑙　玫瑰琉璃珠
清淨廣嚴飾　莊校於諸塔　或有起石廟　栴檀及沉水
木蜜并餘材　專瓦泥土等　若於曠野中　積土成佛廟
乃至童子戲　聚沙為佛塔　如是諸人等　皆已成佛道

若闻法布施　或持戒忍辱　精进禅智等　种种修福慧　如是诸人等　皆已成佛道　诸
佛灭度已　若人善软心　如是众生　皆已成佛道　诸佛灭度已　供养舍利者　起万
亿种塔　金银及颇梨　车（砗）磲与马（玛）瑙　玫瑰琉璃珠　清净广严饰　庄技於
诸塔　或有起石庙　栴檀及沉水　木蜜并余材　专（砖）瓦泥土等　若於旷野中　积
土成佛庙　乃至童子戏　聚沙为佛塔　如是诸人等　皆已成佛道

若人為佛故　建立諸形像　刻雕成眾相　皆已成佛道

或以七寶成　鍮鉐赤白銅　白鑞及鉛錫　鐵木及與泥

或以膠漆布　嚴飾作佛像　如是諸人等　皆已成佛道

彩畫作佛像　百福莊嚴相　自作若使人　皆已成佛道

乃至童子戲　若草木及筆　或以指爪甲　而畫作佛像

如是諸人等　漸漸積功德　具足大悲心　皆已成佛道

但化諸菩薩　度脫無量眾　若人於塔廟　寶像及畫像

若人为佛故　建立诸形像　刻雕成众相　皆已成佛道　或以七宝成　鍮石赤白铜　白鑞及铅锡　铁木及与泥　或以胶漆布　严饰作佛像　如是诸人等　皆已成佛道　彩画作佛像　百福庄严相　自作若使人　皆已成佛道　乃至童子戏　若草木及笔　或以指爪甲　而画作佛像　如是诸人等　渐渐积功德　具足大悲心　皆已成佛道　但化诸菩萨　度脱无量众　若人于塔庙　宝像及画像

輪迴六趣中　備受諸苦毒　受胎之微形

薄德少福人　眾苦所逼迫　入邪見稠林

依止此諸見　具足六十二　深著虛妄法

我慢自矜高　諂曲心不實　於千萬億劫

亦不聞正法　如是人難度　是故舍利弗

妙法蓮华经（局部放大）

四四

大般若波罗蜜多经

清净无二无二分无别无断故法界清净

智清净何以故若法界清净若水

清净无二无二分无别无断故法界清净　故水火风空识界清净水火风空识界清　净故一切智

净故一切智清净何以故若法界清净若

故水火风空识界清净水火风空识界清

其 實 積
名 法 度
月 天 脱
蓋 子 皆
受 行 佛
父 如 欲
命 来 開